Luis González Palma

I N T R O D U C C I O N
MARIA CRISTINA ORIVE

María Cristina Orive

1/1/94

LA AZOTEA
EDITORIAL FOTOGRAFICA

Colección del Sol

Dirigida por Sara Facio y
María Cristina Orive

© Fotografías e Instalaciones
de Luis González Palma

© Selección e Introducción
de María Cristina Orive

Edición de Sara Facio

Diseño gráfico
de Carmen Piaggio

Versión en inglés
de Sara Gullco

Impreso y encuadernado en
Gaglianone
Establecimiento Gráfico, S.A.

© 1993-LA AZOTEA
Editorial Fotográfica
de América Latina S.R.L.
Paraguay 1480
1061-Buenos Aires, Argentina
Fax: (541) 812 7720

Impreso en Argentina
Printed in Argentina
ISBN 950 9536 16 4

Luis González Palma

La antigua polémica - ese límite arbitrario - entre fotografía y artes plásticas resulta hoy más que nunca irrisoria y obsoleta; abundan obras contemporáneas en cualquier disciplina que atestiguan la permeabilidad de las fronteras. En fotografía basta contemplar las instalaciones del guatemalteco Luis González Palma. A partir de 1987 y a través de fotografías sometidas a múltiples manipulaciones, viene poniendo en escena imágenes de valor renovador, fuertemente arraigadas en la mitología religiosa de su país.

No en vano González Palma surge en una Guatemala religiosa: mezcla de catolicismo y ritos paganos, de herencias españolas e indígenas, donde perduran cultos creativamente remozados por la imaginación de sus habitantes. Pétalos, velas y aguardiente son utilizados a menudo, aún dentro de las iglesias, como vehículo de las oraciones; los nativos de Cobán, en el día de los difuntos, comen y beben junto a las tumbas para acompañar a sus parientes. Frutas y vegetales o un simple atado de maíz son ofrendados a los Santos en su día. Es que la fe se manifiesta en la cotidianidad imaginativa tanto como en un catolicismo ortodoxo. Esa fe es motor del arte y las festividades, todo dominado con una clave barroca que talla una y otra vez en la espiral de los versos, en las fachadas de conventos y monasterios de la Antigua-Guatemala, en los altares de las iglesitas que pueblan ciudades y caminos.

González Palma bebe en esas fuentes. Ese constante y fértil mestizaje cultural sustenta su fantasía. Y no descuida detalle por más insignificante que parezca: en los fondos de madera pintados y descascarados que sirven de soporte a sus fotos, evoca las paredes de su Guatemala natal sobre las que, mucho antes de la moda de los graffiti, los niños, los patojos de la calle dibujan rayando con un clavo. Son sus huellas, que González Palma retoma escribiendo, clavo en mano, como un patojo más, los títulos y fechas de sus obras, dibujando coronitas, corazones. Estos fondos se asemejan a paredes que han visto y vivido todo, como si fueran la Historia que se pinta y repinta, pero que siempre permanece como testigo.

Viaje a la semilla

Este arquitecto nacido en 1957, estudió también cine antes de descubrir en la fotografía la disciplina más adecuada a su necesidad de crear imágenes. En 1984 le prestaron una cámara. El azar - la visita a Guatemala de una decena de compañías de ballet clásico y moderno- lo puso en situación.

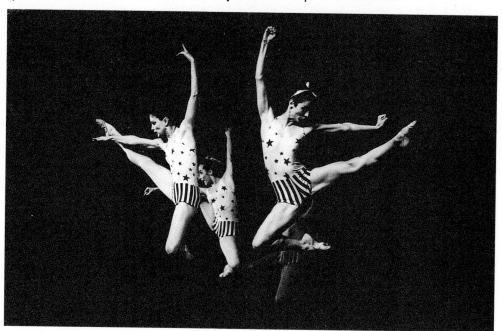

Le interesaba registrar el movimiento en el espacio, también esa otra realidad paralela, realidad dramática, plagada de artificios. Esta experiencia de fotografiar ballets en escena marcó sus primeras obras personales. Sus personajes son arlequines y bailarinas, llevan disfraces, a menudo maquillaje o máscaras. La influencia del ballet también se manifesta en el aspecto narrativo: hay puestas en escena en series de 3 ó 4 fotos, donde el personaje se mueve de cuadro en cuadro como un bailarín. Ya entonces buscaba conscientemente liberar a la fotografía de su servidumbre realista, por eso elegía personajes y objetos ya modificados por la creación. Quería fotografiar sus sentimientos y la puesta en escena era el medio, como todavía lo es ahora.

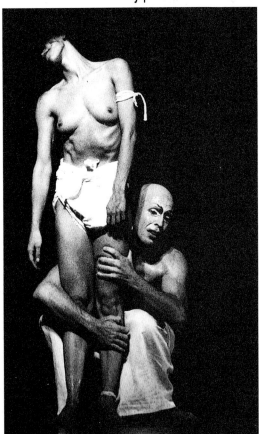

La música y el ballet aún forman parte de sus pasiones. En ese medio conoció a su esposa, la bailarina clásica Delia Vigil, del Perú.

En estas primeras fotografías sus personajes se apoyaban en el modelo neoclásico, apartándose de toda ambición por inscribirse en la cultura latinoamericana, hasta que, como sucede a menudo, Luis González Palma sufrió una mutación. No fue súbita e irreflexiva como suelen ser las revelaciones, sino hecha de una serie de acontecimientos distintos: charlas con amigos que habían comenzado a compartir su búsqueda de un arte que tomara en consideración a Guatemala y sus semillas culturales y al mismo tiempo conservara vigor universal; redescubrimiento de la espléndida pintura religiosa barroca de la época colonial en Guatemala; avatares de su yo; deslumbramiento por obras contemporáneas como las de Joel Peter Witkin quien afirma que la fotografía puede ser "expresión personal de un acontecimiento singular que existe sólo en el campo de las decisiones estéticas".

Como Jesús a quien él hace metáfora en su **"Retrato de Niño"**, González Palma tuvo un segundo nacimiento: ocurrió en 1987. Se le soltaron todas las congojas. Pero mucho más que eso: al recoger la semilla de su identidad y trabajar en ella, encontró lo que buscaba tomándolo como punto de partida para un perfeccionamiento que no cesa, contándonos una vivencia desde adentro, con sus propios cánones de belleza y recursos visuales. El descubrimiento de procesos técnicos como el "liquid light" - emulsión fotográfica - le permitieron enriquecer su lenguaje: experimentó copiando sobre tela, madera, manuscritos, papel acuarela, aún sobre piedra.

Estas instalaciones eran, en su mayoría, de formato pequeño; expresan sufrimiento y rebeldía, aún en su presentación. **"Imágenes de Parto y Dolor"** la enmarca en un estuche de madera y terciopelo rojo, como los que cuelgan en los salones familiares con retratos de los abuelos u otros parientes queridos. **"La Confesión"**, que inicia la serie de retratos de niños, lleva corona de espinas y lo acompaña el brazo de una imagen de Cristo, todo en un nicho de madera rústica. No me sorprendería encontrar este motivo en iglesitas de los pueblos del altiplano guatemalteco, tal es su verdad. González Palma suele decir "yo no invento nada sino recreo lo que vi, aquello que me emocionó, me entristeció, me rebeló."

Desde que inició esta etapa de su carrera fue invitado a exponer

en su país y el extranjero, culminando este período con su muestra en The Museum of Contemporary Hispanic Art- (MOCHA) de N.Y. en Julio-Agosto de 1989.

Cuando aceptó la invitación de Sara Facio para exponer en la FotoGalería del Teatro San Martín de Buenos Aires, trabajó intensamente con exclusividad para dicha muestra. Aceleró sus búsquedas. Las obras ganaron en claridad e impacto al agrandar sus dimensiones. De las piezas pequeñas pasó a copiar los retratos en 50 x 50 cm, las instalaciones alcanzaron el metro y medio cuadrado.

La exposición fue en Mayo de 1990. Por primera vez presentó su instalación **"La Lotería I"** inspirada en el juego de cartones empleado por los españoles para enseñarles castellano a los indígenas en la época de la Conquista. **"La Lotería I"** demuestra su fantasía desbordante; las nueve obras yuxtapuestas - entre ellas **"La Luna"**, **"El Rey"**, **"La Muerte"**, **"La Máscara"**, **"La Rosa"**, **"La Dama"**, **"El Pájaro"** - crean contrastes y metáforas. Vale destacar también las instalaciones **"Retrato de Niño"** y **"América"** porque representan lo popular, lo místico y lo político, tres vertientes por las que transita la creación de este joven artista.

La exposición en Buenos Aires y la de la Galería de Arte Contemporáneo en México D.F. al año siguiente, fueron el punto de partida de su producción de gran tamaño, donde afianzó su estilo barroco. Abandonó una temática demasiado íntima a favor de imágenes de gran lirismo, verdaderos arquetipos que expresan la dualidad entre el dolor y la belleza. Los múltiples experimen-

tos visuales que incorpora incansablemente a sus obras nunca asumen un rol protagónico, siempre están al servicio de la idea. La imagen será siempre fotográfica en todas sus obras, es su base de sustentación, pero no como reproductora de la realidad sino como "fuente de verosimilitud, una manera de inmortalizar a las personas."

En la obra de González Palma predomina el color sepia, la luz oscura. Es el clima de nuestras iglesias ennegrecidas por el humo de las velas, por el paso del tiempo. Recuerda las finas hojas de madera donde escribían sus libros los Mayas, antiguos habitantes de Guatemala. Cada detalle encierra varios usos y lecturas en su arte. El sepia general le permite tornar el blanco en color, en símbolo de intensidad; es el toque que subraya el silencio de las miradas, la pureza de una flor, el dolor de los lazos. Las connotaciones religiosas las emplea como pautas

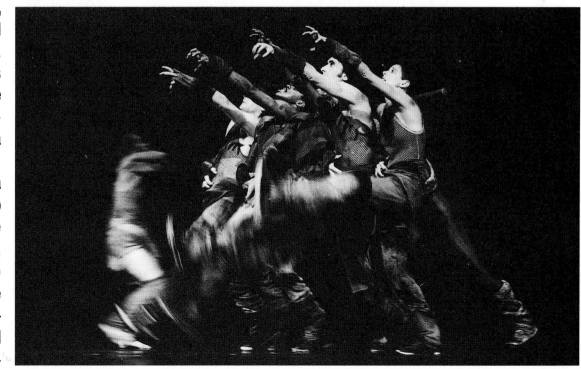

culturales, pero no dejan de ser el vehículo para expresar cuánto se padece una pasión u otros sufrimientos. González Palma dice "manipulo para acentuar el desgarramiento." Pero la riqueza visual y expresiva que les confieren todas las manipulaciones - lo que pinta (con betún de judea), rompe, raya, pega, y clava- ¿no evocan acaso una permanente crucifixión? Por eso su afiebrada producción es tanto el fruto de una personalidad activa, intensa, curiosa por todas las formas de la creación contemporánea, como el de un arte ritual donde el trabajo en la transformación de "lo natural" es fundamental para el resultado estético.

A pesar de que él reconozca el carácter afable y sonriente de su gente, no puede impedir una visión triste que parece arrastrar en sus genes y que interpreta con un dramatismo contenido. Algunos amigos o conocidos, mestizos en su mayoría, nuestros cánones de belleza, encarnan los personajes de sus fotografías.

En verdaderas puestas en escena los eleva a la categoría de vírgenes, ángeles, reinas y reyes. Logra retratar en ellos la belleza interna y la dignidad de toda una raza.

González Palma fue testigo de la represión en sus tiempos de estudiante, así como de la desafortunada realidad que se vive en regiones de su país. Al sufrimiento personal que anima la mayoría de sus obras ha incorporado el colectivo. Con la utilización de otro proceso técnico -"kodalith" (fotografías copiadas en un plástico transparente) que permite la superposición de copias- ha logrado crear realidades totalmente virtuales como la memoria en las instalaciones **"Los Recuerdos Intimos"** y **"El Silencio de la Mirada"**.

Sus obras están lejos de un pintoresquismo de la pobreza como de una vocación panfletaria. Instalan un drama existencial que va más allá del presente o el pasado ¿Acaso se podría interpretar el Calvario de Cristo como un acontecimiento sometido a las leyes del tiempo real? Sus imágenes no despiertan cólera ni desasosiego. Son serenas y compasivas, como si invitaran a una suerte de expiación. Se vislumbra una esperanza y el dolor parece haber nutrido la sabiduría.

De entre la bullente quietud de sus libros retomemos la palabra de otro guatemalteco,

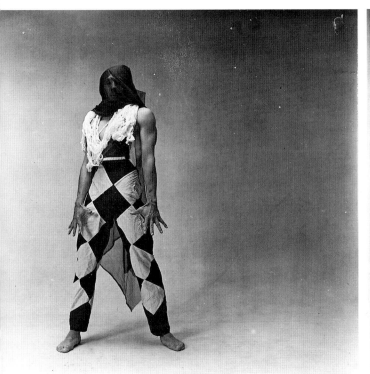
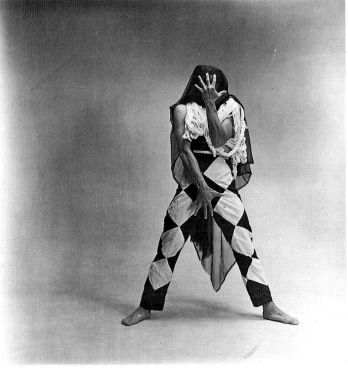

6

Miguel Angel Asturias, premio Nobel de literatura, : "Estás hoy tú, y mañana/ otro igual a tí seguirá en la espera./ No hay prisa ni exigencia./ Los hombres no se acaban...Sobrevivir a todos los cambios es tu sino./ No hay prisa ni exigencia. Los hombres no se acaban."(*)

"González Palma es sin duda el creador más importante y novedoso en el panorama actual de la fotografía latinoamericana, el que ha aportado un cambio después de sus ilustres predecesores: Martín Chambi y Manuel Alvarez Bravo o su contemporáneo Sebastião Salgado," define Sara Facio. Sin duda el peruano Chambi, notable pionero, puso su genio y rigor técnico para documentar la vida de su gente. El mexicano Alvarez Bravo resaltó la poética que hay en las imágenes y personajes de todos los días, con él la fotografía latinoamericana encontró su modernidad. El brasileño Salgado lleva el documentalismo a un punto culminante con el acento en lo épico, en tomas de gran plasticidad. El guatemalteco Luis González Palma aporta un cambio radical en el enfoque y en el lenguaje: se desprende totalmente del documentalismo, incorpora técnicas mixtas y confiere a sus instalaciones un valor como objeto de arte. González Palma es clásico por sus temas, por el rigor de sus procedimientos y, al mismo tiempo postmoderno, es decir menos ocupado en articular una ruptura con el pasado que en poner en juego una herencia utilizando como materia prima objetos ya transformados por la creación.

El interés que ha despertado en los medios culturales internacionales demuestra también que la identidad, cuando no es mera voluntad de separación y negativa a los tesoros de una herencia múltiple, pone en marcha la creación a la luz del reconocimiento crítico. Como todo grande, este artista no le teme a la duda y se permite quejarse: "Me siento tan tradicional. Aún no entiendo el sentido de la existencia y del Arte". Allí están sus obras - aunque él siga dudando - para responder a aquello que dice no encontrar con palabras.

María Cristina Orive
Julio 1993

(*) "Sabiduría Indígena"

Luis Gonzalez Palma

The old discussion over the arbitrary frontier between photography and the fine arts is becoming ever more ridiculous and dated: every discipline abounds with contemporary works attesting to the fading away of boundaries between them. In photography, suffice it to watch the installations of Guatemalan Luis Gonzalez Palma.

Since 1987, through photographs that have been subjected to various manipulations, he has presented images of renewing value, deeply rooted in the religious mythology of his country.

It is not by chance that Gonzalez Palma should appear in a religious Guatemala, a blend of Catholicism and pagan rites, of Spanish and Indian heritage, where cults live on creatively rendered new by the imagination of its inhabitants. Petals, candles and 'aguardiente' (gin) are often used, even within the churches, to convey prayers. On All Souls' Day the natives of Cobán eat and

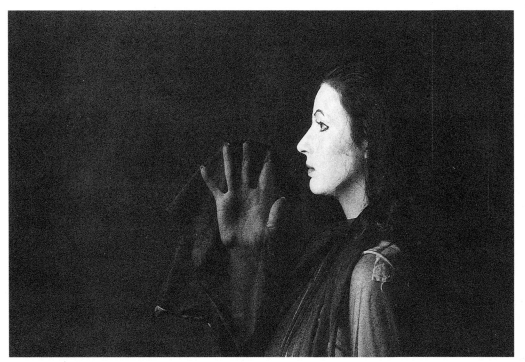

drink by the graves to keep their departed kin company. Fruits and vegetables, or just a bundle of corn, are offered to the Saints on their day. This is so because faith expresses itself through the imaginative everyday life even more than it does through orthodox Catholicism. This faith is the driving force of art and festivities - the whole pervaded by a baroque style carving over and over again on the spiral of verse, on the façades of convents and monasteries in Antigua-Guatemala, at the altars of the small churches scattered over towns and roads.

Gonzalez Palma draws upon this. The mixed ancestry of his cultural background, so constant, so fertile, nourishes his fancy. He overlooks not even the slightest detail: the shabby painted wooden backs on which his photographs are mounted, with the paint peeling off, recall the walls of his native Guatemala - much before graffiti became the fashion, street urchins (patojos) would draw on the walls by scratching them with a nail. Gonzalez Palma follows in their footsteps by writing, nail in hand, just like one more street urchin, the titles and dates of his works, drawing little crowns or hearts. The backs thus look like walls which have seen and lived everything, as though they were History being painted and repainted, yet remaining as a witness.

Trip to the Seed

This architect born in 1957 studied film-making before discovering that photography was better suited to his need to create images. In 1984 he borrowed a camera. Chance in the shape of some ten modern and clas-

sical ballet troupes visiting Guatemala, gave him an awareness.

He was interested in recording movement in space as well as that other parallel reality, dramatic reality pervaded with artifice.

The experience of photographing ballet on the stage marked his first personal works. His subjects were harlequins or ballerinas wearing costumes and often make-up or masks. The influence of ballet also shows in the narrative aspect: they are true 'mises en scene' shot in series of three or four photographs where the subject moves from frame to frame like a dancer. He was already consciously trying to deliver photography from its realistic bondage, which is why he would choose subjects and objects already modified by creation. He wanted to photograph his feelings, and the stage setting was the medium. It still is.

Music and the ballet are as yet a part of his passions. In their midst he met his wife-to-be, classical ballerina Delia Vigil, from Peru.

In these first photographs his characters leaned toward the neo-classical model, away from any ambition to be a part of Latin American culture, until, as often happens, Luis Gonzalez Palma underwent a mutation. It was neither sudden nor thoughtless, as revelations tend to be. Rather, it was made up of a series of different events: talks with friends who shared his pursuit of an art taking Guatemala and its cultural seeds into consideration while at the same time preserving universal vigor; rediscovery of the splendid baroque religious painting of colonial days in Guatemala; changes within his own self; his fascination over contemporary works such as those by Joel Peter Witkin, who states that photography can be "the personal expression of a singular event existing only in the field of esthetic decisions."

Like Jesus, who is the object of a metaphor in *"Portrait of a Boy"*, Gonzalez Palma went through a second birth in 1987: he released all his sorrows. And much more

than that: upon picking up the seed of his identity and working on it, he found what he was looking for and took it as a starting point for ceaseless improvement, by telling us about an experience from within, with his own standards of beauty and visual resources.

The discovery of technical processes such as "liquid light" - a photographic emulsion - made it possible for him to enrich his language: he experimented copying on cloth, wood, manuscripts, watercolor paper, even on stone.

These installations are mostly small sized: they express suffering and rebelling even in their aspect. *"Images of Labor and Pain"* is encased in wood and red velvet, as are the photographs of grandparents or other kin hanging on the walls of the family sitting-room. *"Confession"*, which starts the series of children's portraits, is crowned with thorns and accompanied by the arm of a sculpture of Christ, all of it set in a niche of rustic wood. I would not be surprised to see this in a little village church on the Guatemalan highland - it is so true.

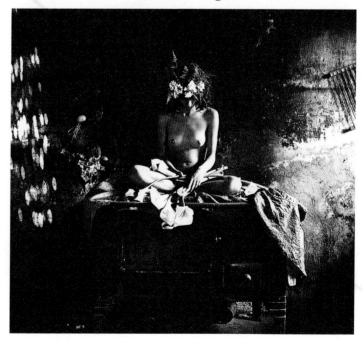

Gonzalez Palma claims, "I do not invent at all. I merely recreate what I have seen, what has moved, saddened, or upset me."

Since this part of his career began, he has been a guest at exhibitions in his country and abroad. This period was climaxed by the exhibit at The Museum of Contemporary Hispanic Art (MOCHA) of New York in July-August 1989.

Upon accepting Sara Facio's invitation, he worked exclusively for the exhibition at the PhotoGallery of the San Martin Theater in Buenos Aires. He speeded up his research. His works became clearer and more impressive as they grew larger. From the small dimensions he turned to copying portraits of 50 by 50 centimeters, and his installations reached one-and-a-half square meters.

The exhibition took place in May 1990.

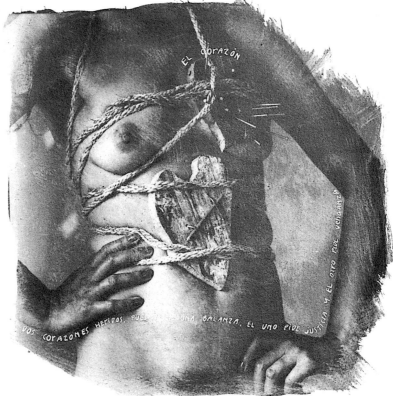

For the first time he presented his *"La Lotería I"* installation. His source of inspiration was the card game used by the Spanish conquerors to teach Spanish to the Indians. *"Lottery I"* shows his unrestrained fantasy. The nine juxtaposed works, amongst which *"The Moon", "The King", "The Mask," "The Rose", "The Lady", "The Bird"*, create contrasts and metaphors. His installations *"Portrait of a Boy"* and *"America"* must also be highlighted inasmuch as they represent the popular, the mystical, and the political - three sources which this young artist draws upon.

The exhibition in Buenos Aires, and that at the Gallery of Contemporary Art in Mexico D.F., on the following year, were the starting point of his large-size production, where his baroque style was strengthened. He replaced a too intimate subject matter by images of great lyricism, veritable archetypes expressing the duality of pain and beauty. The visual experiments he tirelessly incorporates in his works never become the subject: they always remain at the service of the idea. The image is photographic in all of his works - this is his foothold - not as a way of reproducing reality but as "a source of verisimilitude, a way of rendering persons immortal."

In Gonzalez Palma's work, sepia, dark light, prevails. It is the atmosphere of our churches blackened by candle smoke and by aging. It reminds us of the bark sheets on which the ancient inhabitants of Guatemala, the Mayas, wrote their books. In his art, each detail encompasses several uses and clues. Widespread sepia enables him to turn white into a color, into a symbol of intensity; it is the touch underlining the silence of gazes, the purity of a flower, the pain caused by bonds.

Religious connotations are used as cultural guidelines,

but they still are the means of expressing how much pain is caused by a passion or other sufferings. Gonzalez Palma comments, "I manipulate in order to highlight the heart-rending". But does not the visual and expressive richness bestowed by his manipulation - what he paints (with plain asphalt), tears, sticks, scratches, and nails - recall a permanent crucifixion?.

Hence his feverish production, which is the fruit of an active, intense personality curious about all forms of contemporary creation.

To the same extent it is the fruit of a ritual art where working on the transformation of 'that which is natural' is fundamental to the esthetic outcome.

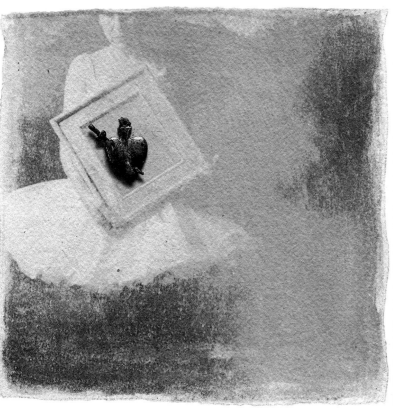

Even though he acknowledges the amiable, smiling character of his people, he cannot help conveying a sad view, apparently carried in his genes, and one which he interprets with checked dramatism. Some friends or acquaintances, most of them of mixed ancestry - our standards of beauty - make the subjects of his photographs. In true stage settings, he exalts them to the rank of virgins, angels, queens and kings. He succeeds in portraying through them the inner beauty and dignity of the entire race.

Gonzalez Palma witnessed repression during his student years, as also the unhappy reality of life in some regions of his country. To the personal suffering depicted in most of his works, he has added collective suffering. Through the use of another technical process, Kodalith (photographs copied onto transparent plastic), which allows overlapping copies, he has managed to create entirely virtual realities, such as memory, in the installations entitled *"Intimate Memories"* and *"The Silence of the Gaze"*.

His works do not depict the picturesque of poverty, nor are they avocational pamphleteering. They set up an existential drama going beyond the future or the past. Could the Calvary of Christ be taken as an event subjected to the laws of real time? His images awaken neither anger nor restlessness. They are serene and compassionate, as though they led to some kind of atonement. There is a glimpse of hope, and pain seems to have nurtured wisdom.

From among the teeming quiet of his books, let us quote the words of another Guatemalan, Nobel-prize winner Miguel Angel Asturias, "You are today and tomorrow,/ others like you will continue the wait./ There is no haste nor demanding./ Men will not come to an end...To survive all changes is your destiny./ There is no haste nor demanding. Men will not come to an end." (•)

"Gonzalez Palma is undoubtedly the most important and novel creator of present-day Latin-American

photography, the one who has brought about change after his eminent predecessors Martin Chambi and Manuel Alvarez Bravo, or his contemporary Sebastiao Salgado," goes Sara Facio's definition. There is no doubt that Chambi, the noted Peruvian pioneer, used his genius and technical rigor to record the life of his people. Mexican Alvarez Bravo highlighted poetics within everyday images and subjects. Latin American photography has reached modernity through him. Through Brazilian Salgado, documentarism soars to its highest, with an accent on the epical, in shots of great plastic value. Guatemalan Gonzalez Palma brings about a radical change in the focussing and the language: he gets totally away from documentarism, takes up mixed techniques, and bestows a value on his installations as art pieces.

Gonzalez Palma is classical in his subjects and in the rigor of his procedures, while at the same time he is post-modern, that is to say that he attaches himself less to breaking with the past than to tapping a heritage by using as raw materials, subjects already transformed by creation.

The interest aroused in the international cultural world shows that identity, when it is not merely the will to set oneself apart and deny the treasures of a multiple heritage, sets creation in motion in the light of critical recognition. As all truly great persons, this artist is not afraid of doubting. He complains, "I feel so traditional. I do not yet understand the meaning of existence and of art". Doubtful as he may still be, his works are there to answer in his stead.

María Cristina Orive
English version by Sara Gullco
July 1993

*) Indian Wisdom.

12

Instalaciones
INSTALLATIONS

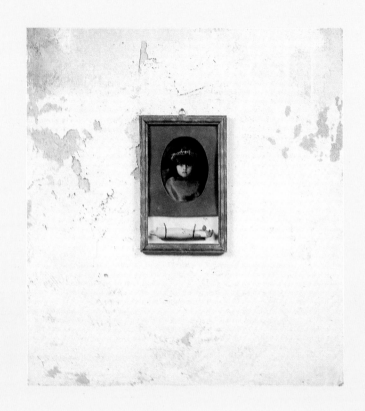

LA CONFESION
Confession. 1989
0.15 x 0.10 m

14

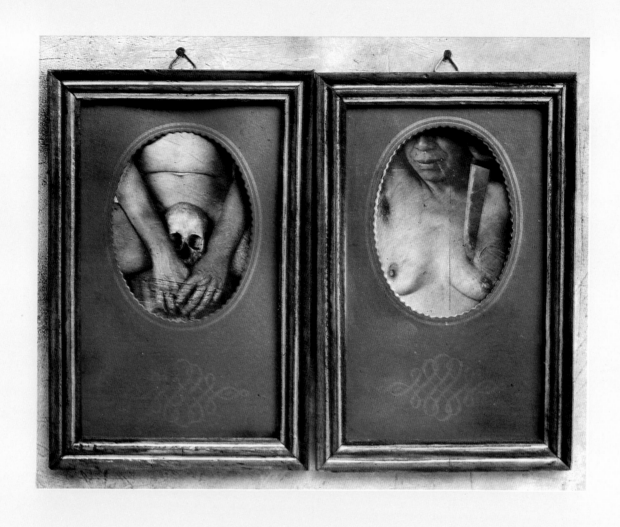

IMAGENES DE PARTO Y DOLOR
Images of Labor and Pain. 1989
0.15 x 0.10 m c/u.

15

LA MUERTE REYNA
Death Regnant. 1989
0.40 x 0.40 m

16

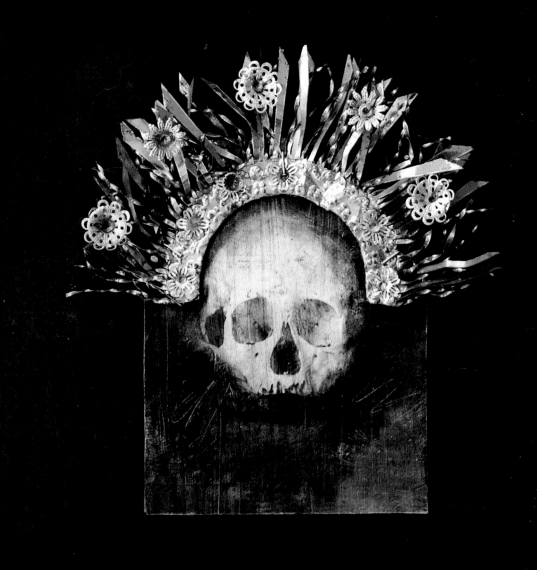

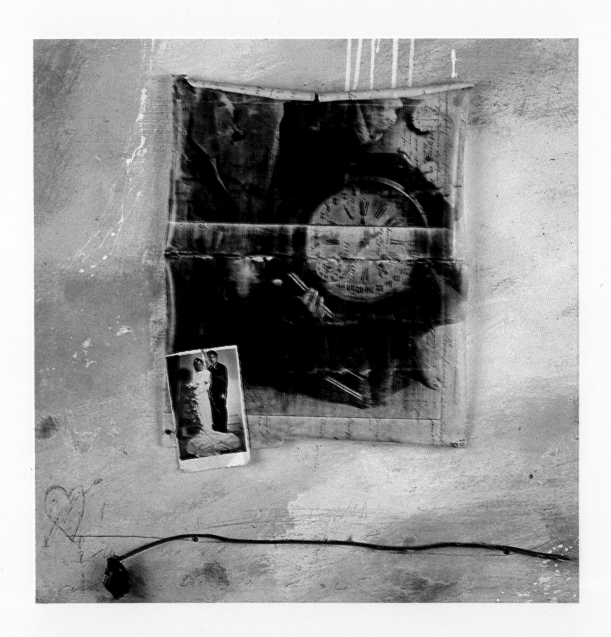

LA PASION DEL TIEMPO
The Passion of Time. 1990
1 x 1 m
18

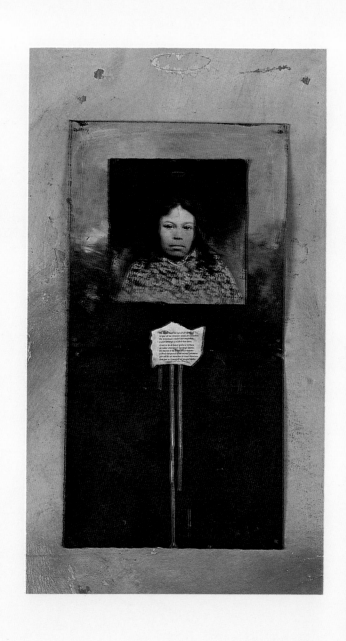

JAULA DE TERNURA
Cage of Tenderness. 1990
0.90 x 0.45 m

19

SOLAS...CALLADAMENTE
Alone...In Silence. 1990
0.40 x 0.40 m c/u.

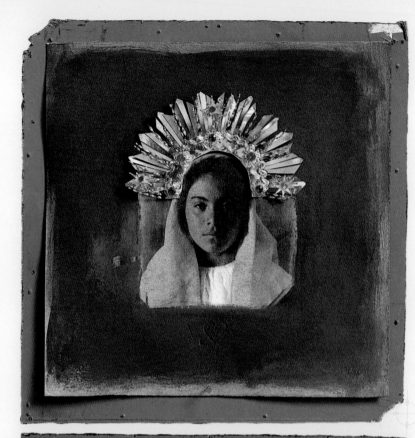

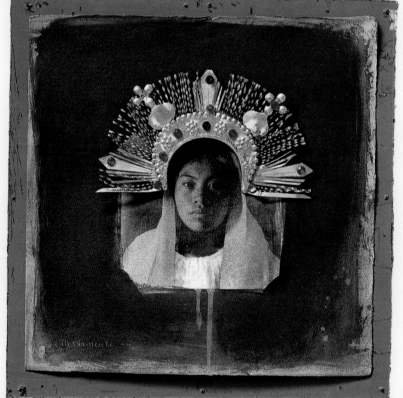

LA ESPERANZA
Hope. 1990
1 x 1 m

22

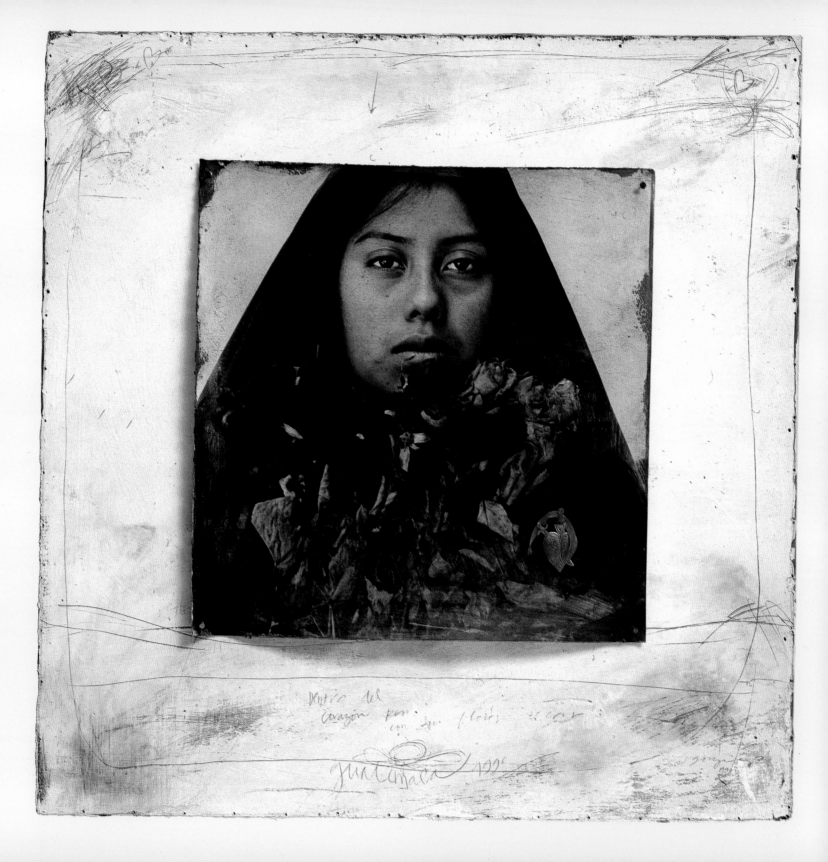

EL SECRETO
The Secret. 1990
0.65 x 0.65 m

24

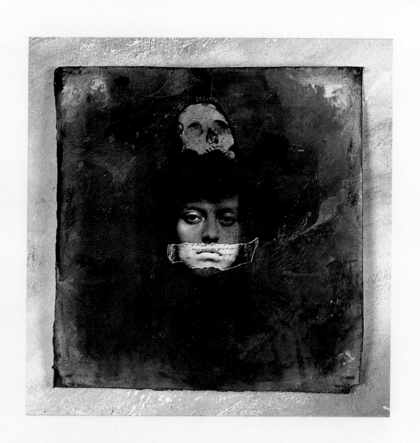

LA FRAGIL IMAGEN DEL DOLOR
The Fragile Image of Grief. 1990
1.50 x 0.50 m

26

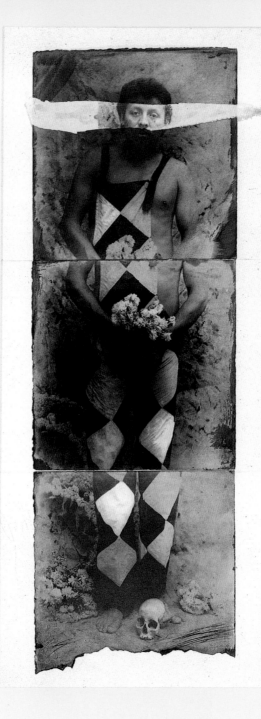

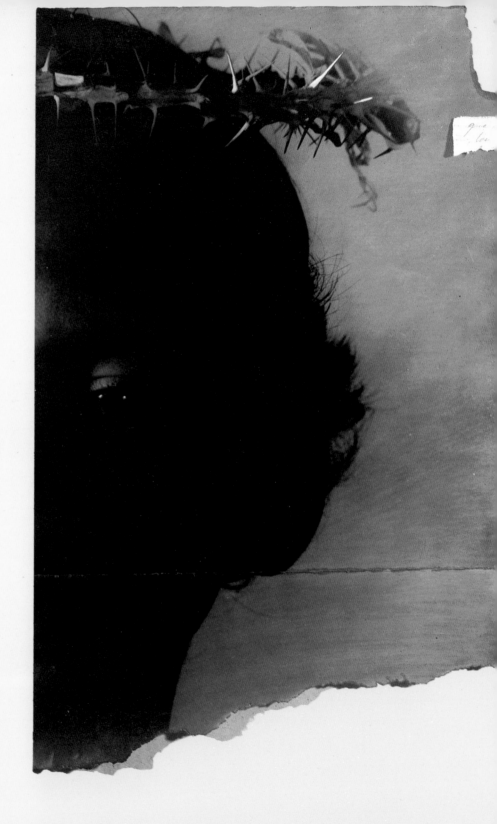

RETRATO DE NIÑO
Portrait of a Boy, 1990-92
0.80 x 1.25 m

28

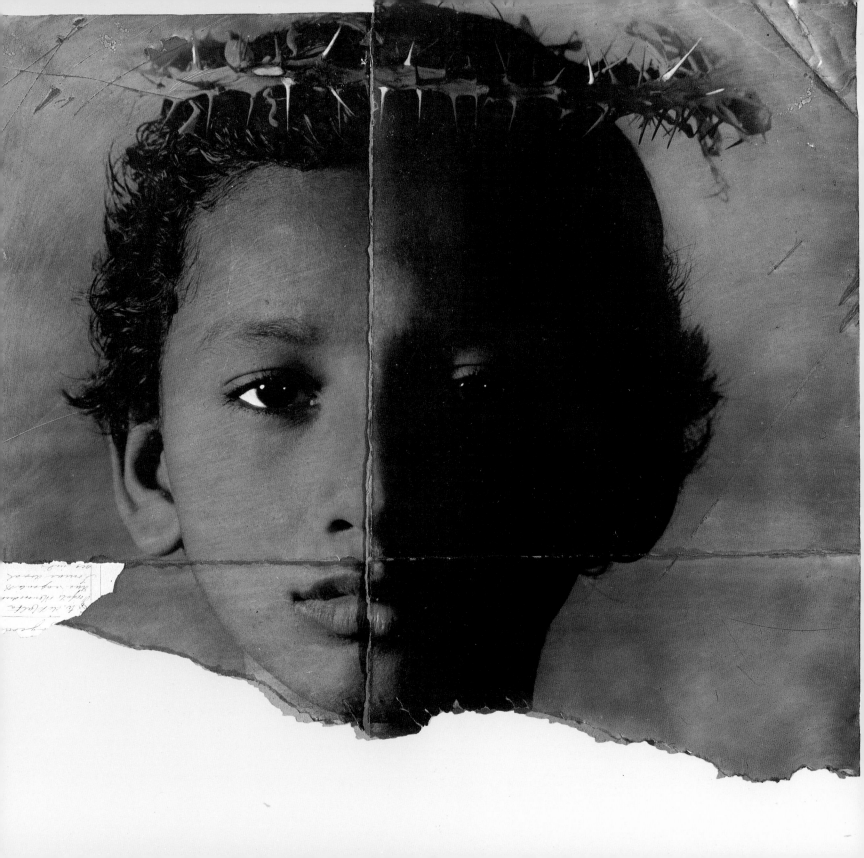

LA LUNA
The Moon. 1989
0.50 x 0.50 m

30

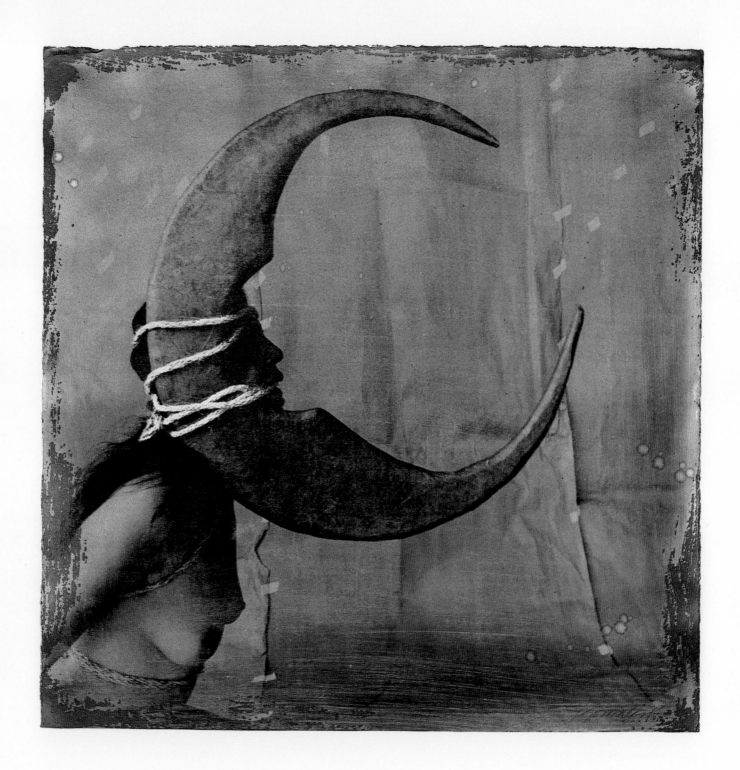

LA LOTERIA I
Lottery I. 1988-1991
1.50 x 1.50 m

LA LUNA / The Moon, EL REY / The King, LA MUERTE / Death,
LA MASCARA / The Mask, LA ROSA / The Rose, LA DAMA / The Lady,
EL DIABLO / The Devil, EL PAJARO / The Bird, LA SIRENA / The Mermaid.

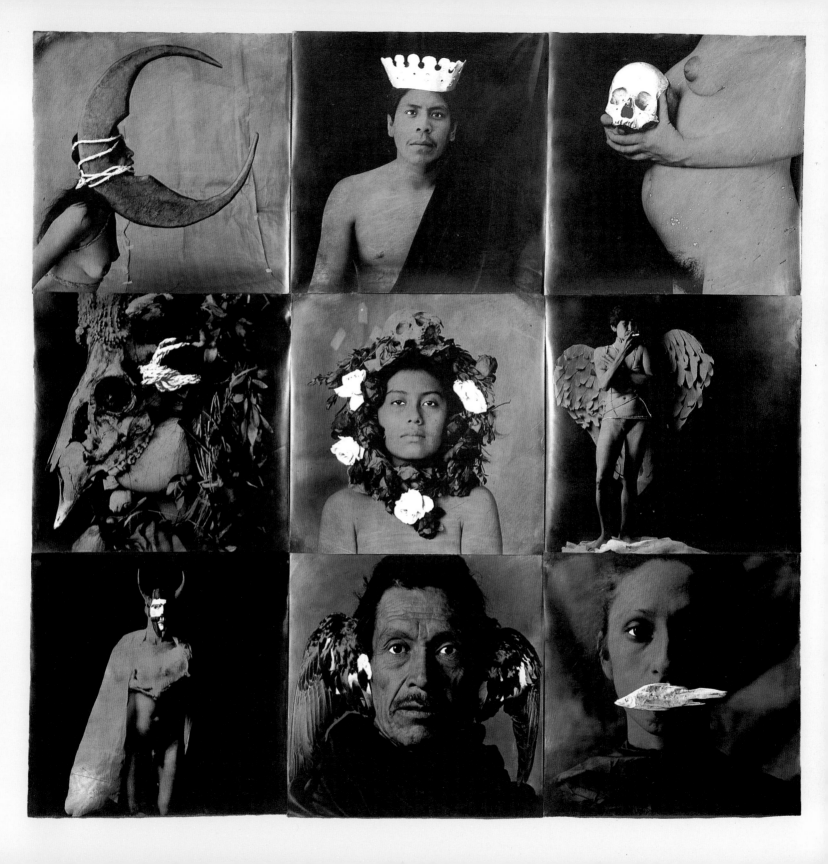

LA ROSA
The Rose. 1989
0.50 x 0.50 m

34

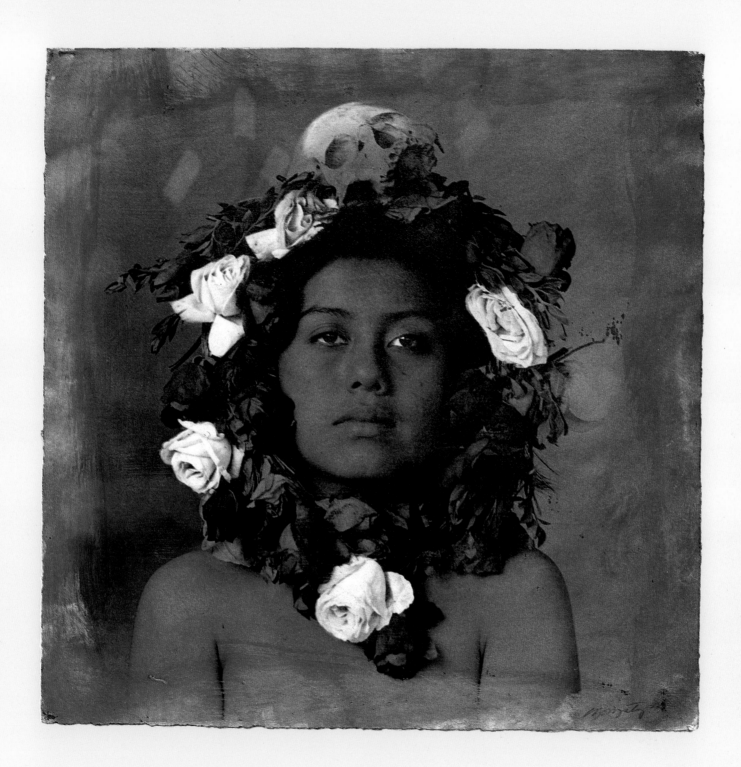

EL PAJARO
The Bird. 1990
0.50 x 0.50 m

36

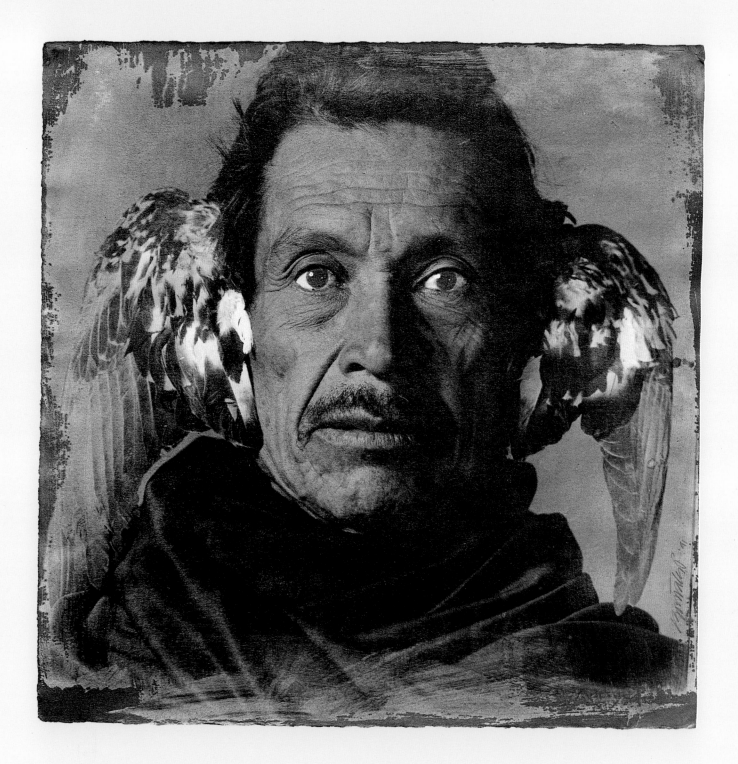

AMERICA. 1990
1.50 x 0.50 m

38

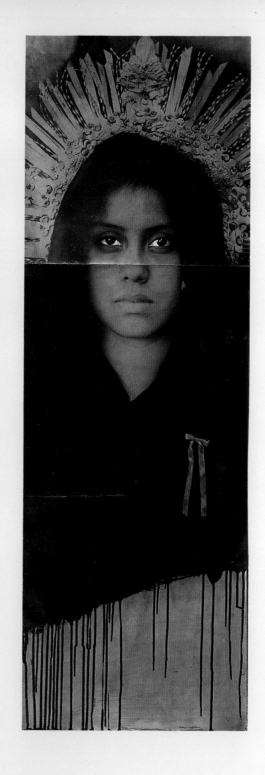

LA CORONACION
The Crowning. 1991
1.20 x 0.50 m

40

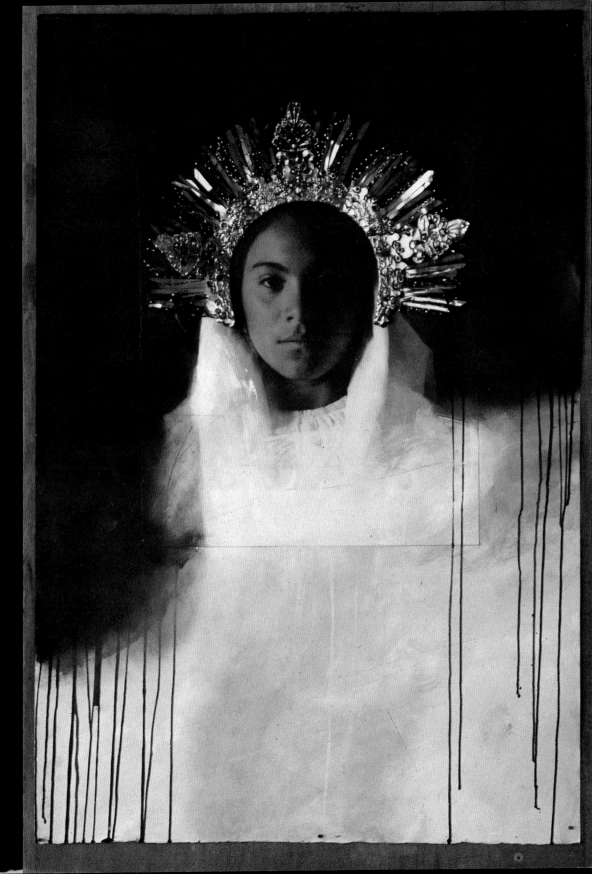

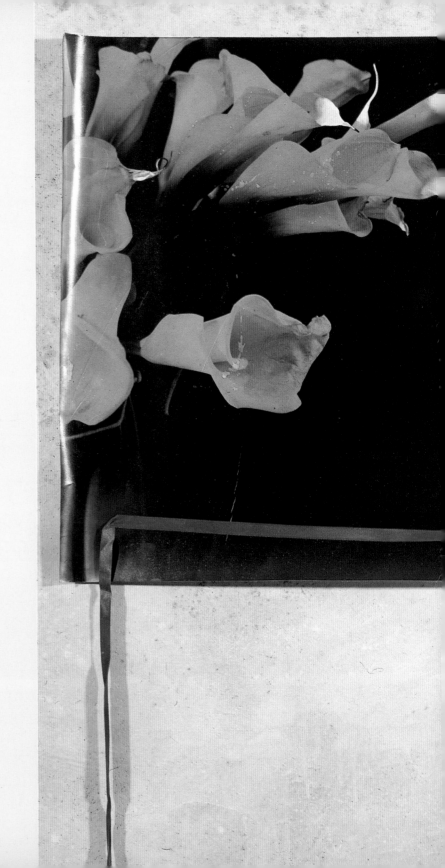

LA DOLOROSA
Mater Dolorosa. 1991
1 x 1.50 m

42

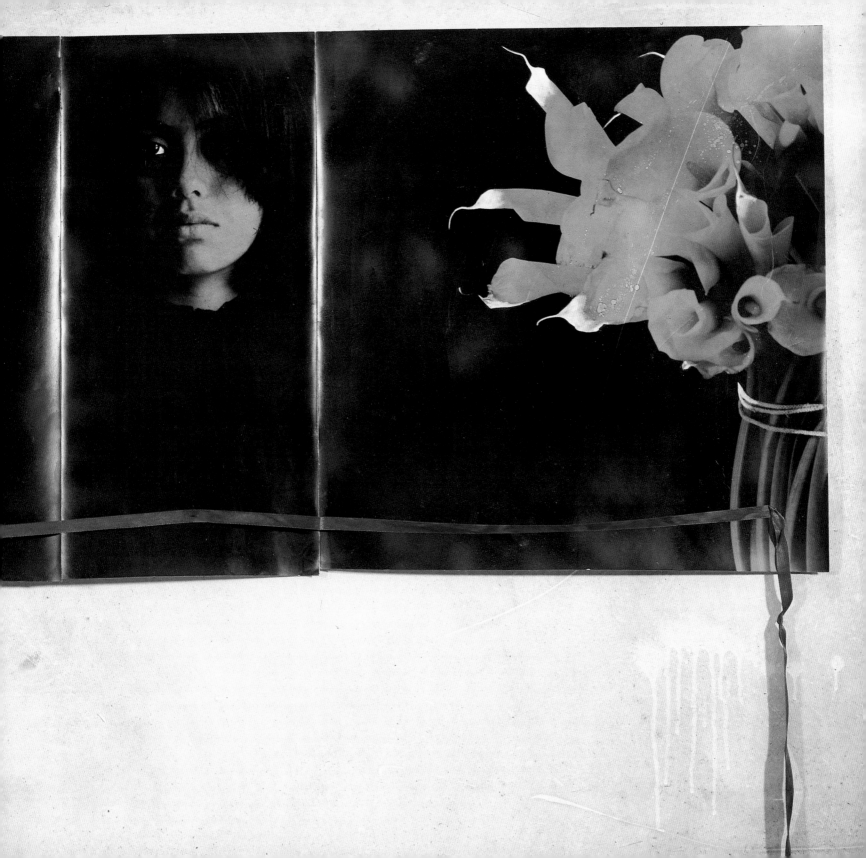

LA FIDELIDAD DEL DOLOR
Loyalty of Grief. 1991
1 x 1 m

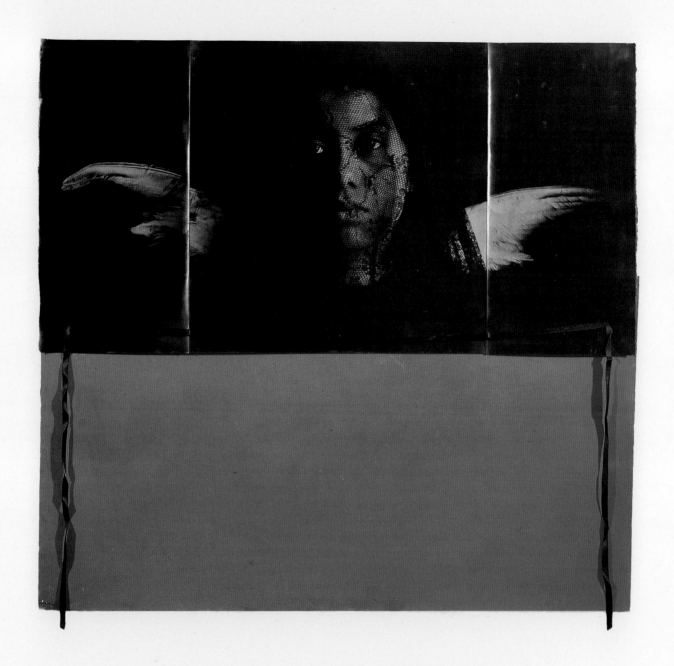

CORONA DE ROSAS
Crown of Roses. 1991
1.25 x 1.25 m
46

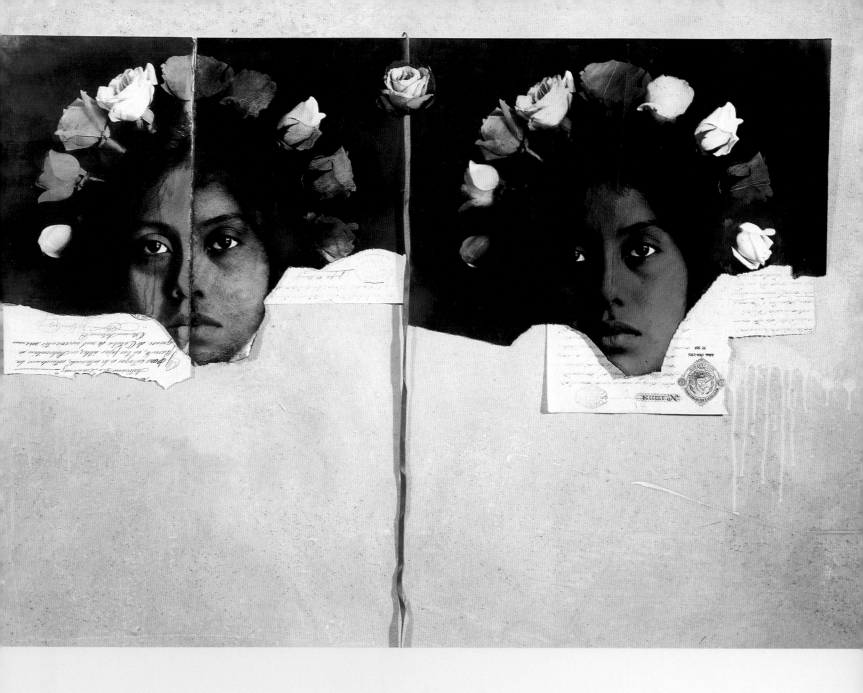

UN LUGAR SIN REPOSO
A Place Without Rest. 1991
0.50 x 2 m

48

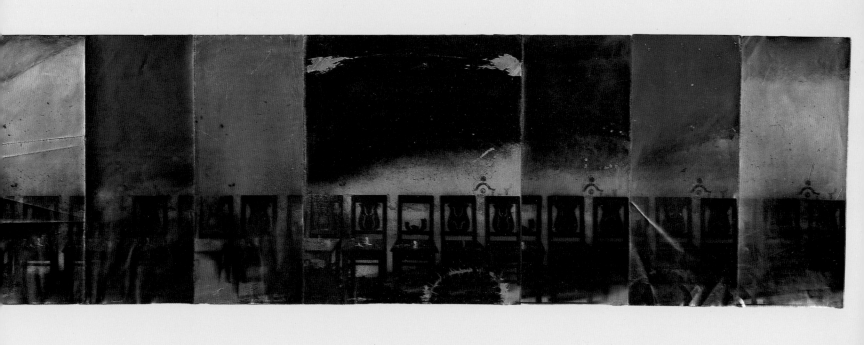

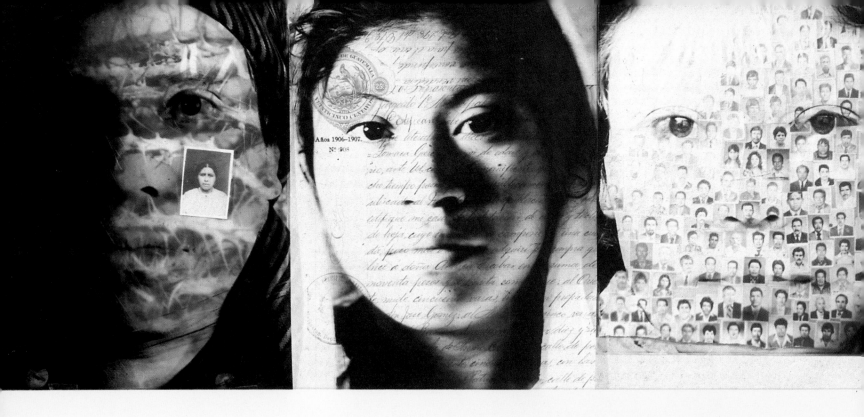

LOS RECUERDOS INTIMOS
Intimate Memories. 1991
0.24 x 1.62 m

50

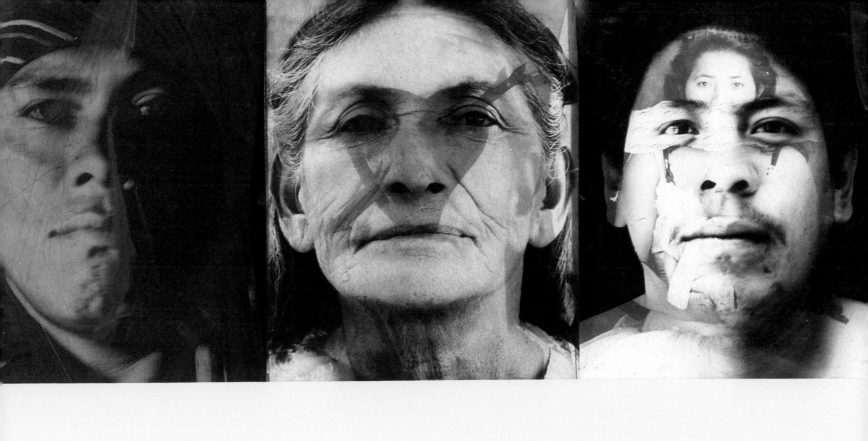

EL SILENCIO DE LA MIRADA
The Silence of a Gaze. 1992
0.50 x 1.80 m

52

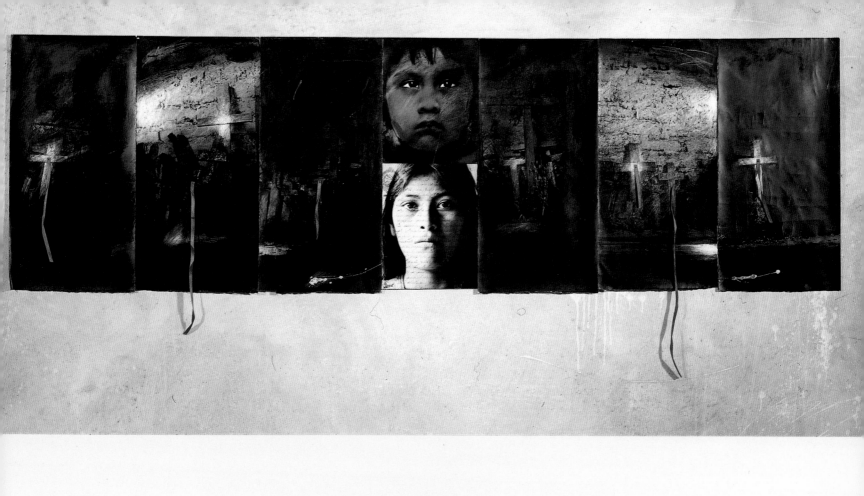

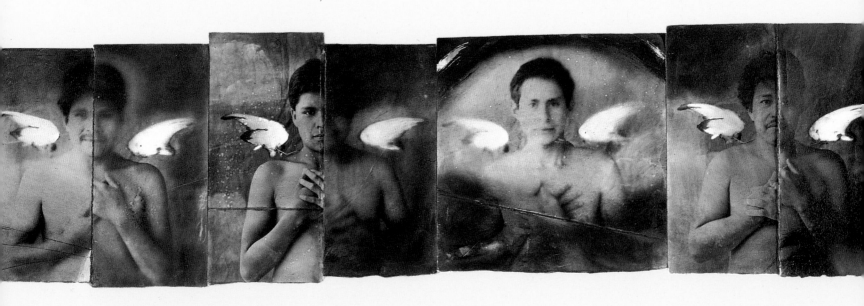

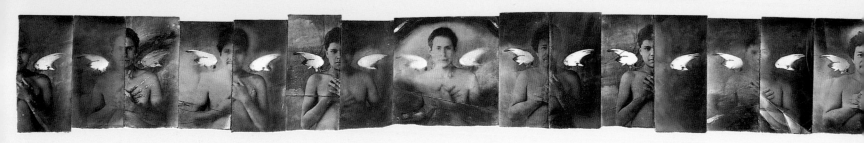

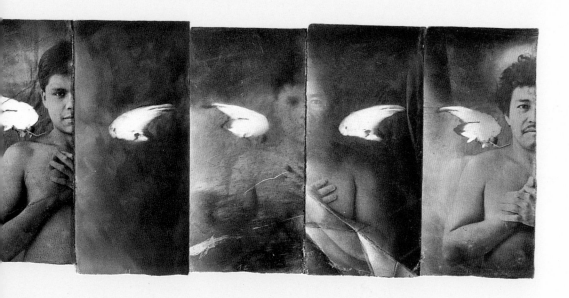

LA TRISTEZA COMPLICE
Complicity in Sadness.
1991-1992
0.45 x 4 m

55

EL ANGEL
The Angel. 1992
0.50 x 0.50 m

56

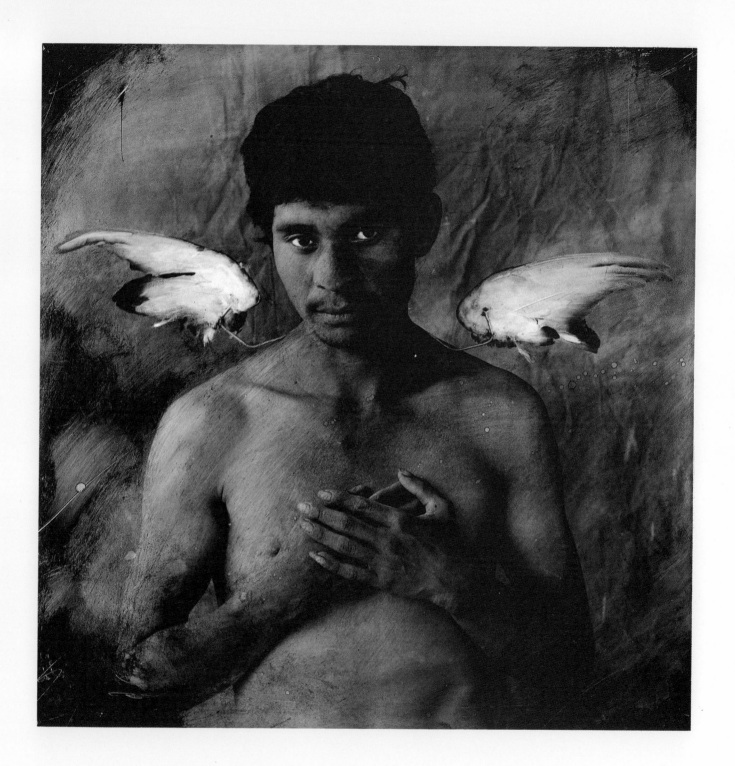

EL PESCADO
The Fish. 1991
0.50 x 0.50 m

58

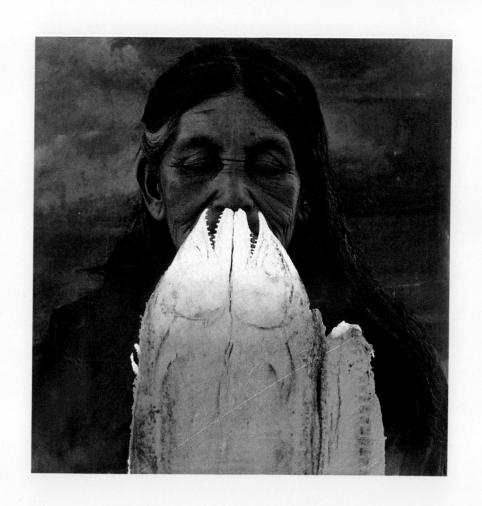

EL GORRO
The Cap. 1992
0.50 x 0.50 m

60

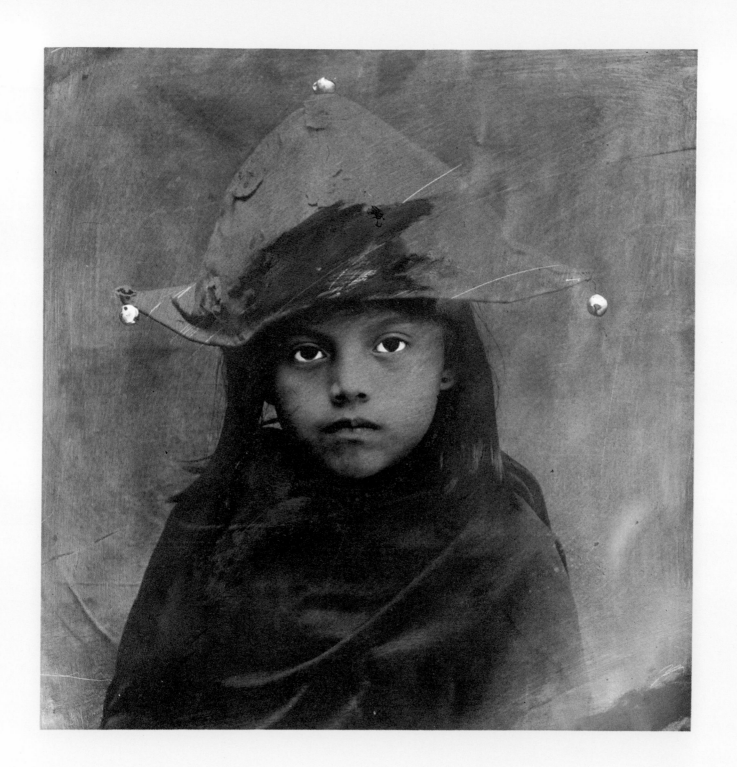

LA LOTERIA II
Lottery II. 1991-1992
1.50 x 1.50 m
EL PESCADO / The Fish, EL SOL/
The Sun, EL GORRO / The Cap,
LA CORONA / The Crown, EL
ANGEL / The Angel, LA BANDERA /
The Flag,
LA ESTRELLA / The Star, EL
VENADO / The Deer, EL CABRO /
The Goat

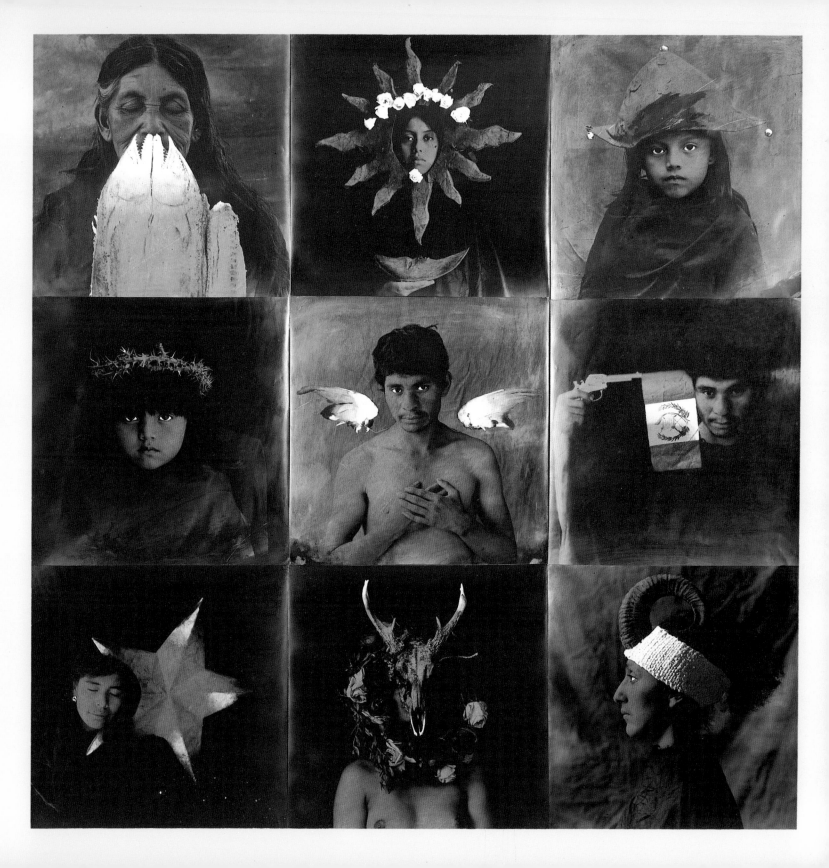

ESPERAME EN EL CIELO
Await me in Heaven. 1991
1.50 x 0.50 m

64

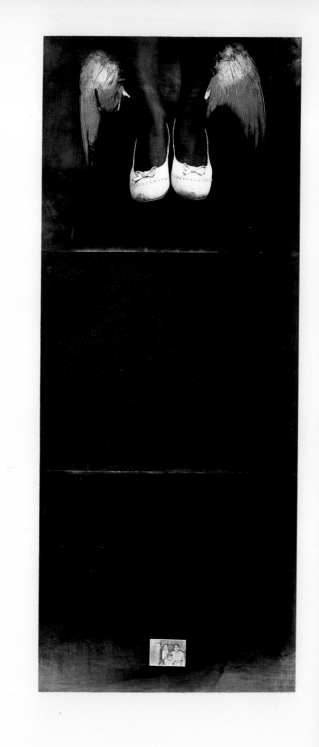

QUERUBIN
Cherub. 1990-1991
0.55 x 0.75 m

66

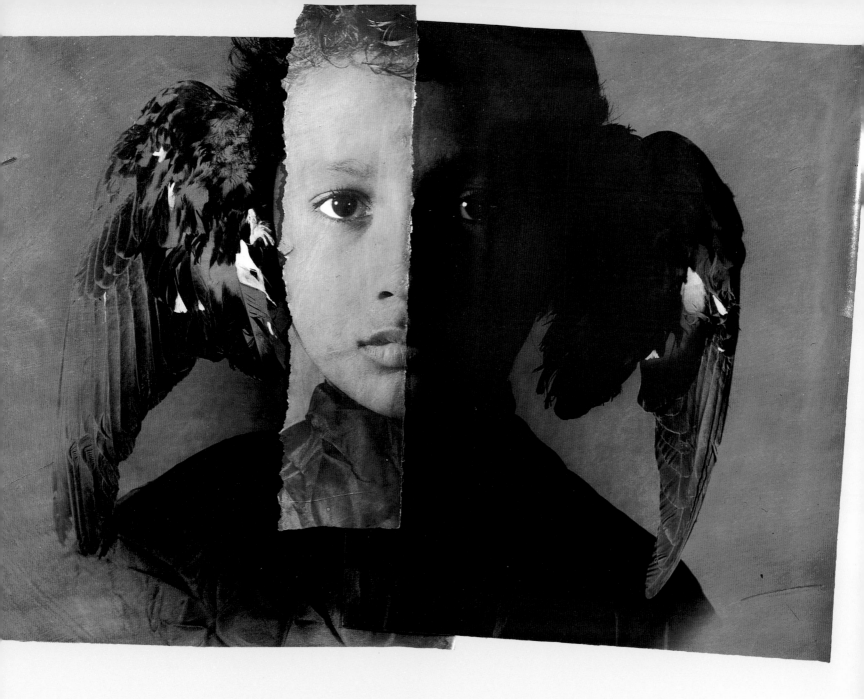

ICARO. 1992
0.60 x 0.75 m

68

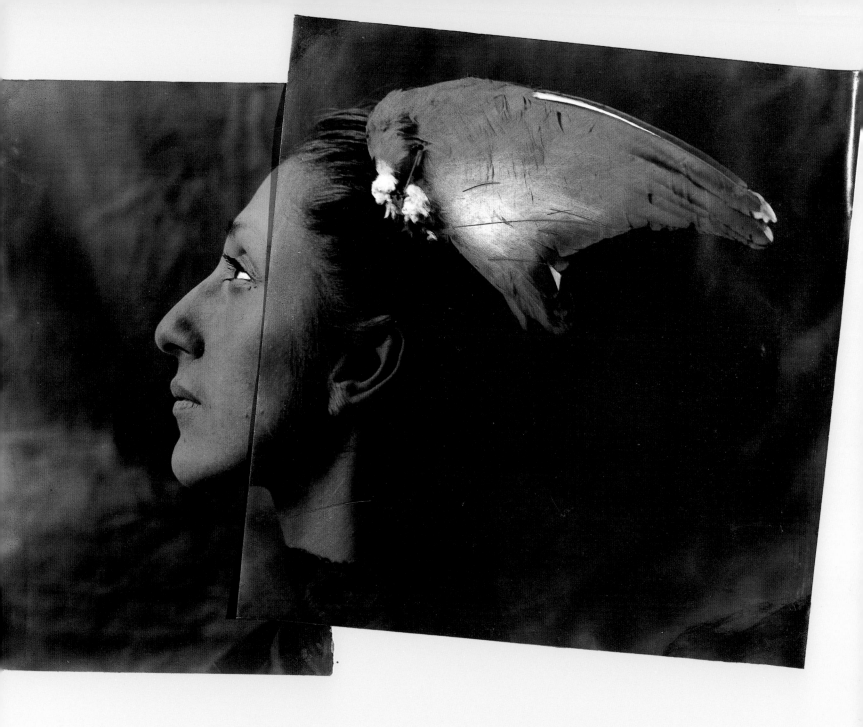

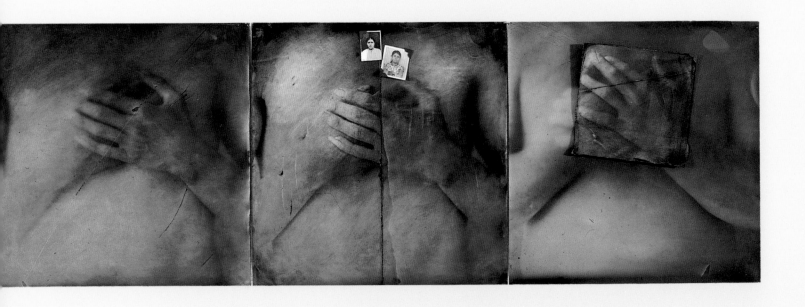

NUPCIAS DE SOLEDAD
Nuptials in Solitude. 1992
0.30 x 0.80 m

70

Biografía/ Biography

Nació en Guatemala en 1957.
Born in Guatemala in 1957.

Estudios/Education:

Arquitectura en la Universidad de San Carlos de Guatemala (USAC).
Taller de Cinematografía, Escuela de Ciencias de la Comunicación, (USAC).

Vive y trabaja en Guatemala.
Lives and works in Guatemala.

Foto M.C.Orive, 1992.

Exposiciones individuales/
Solo Exhibitions

1989

The Museum of Contemporary
Hispanic Art (MOCHA),
New York, NY, USA

1990

FotoGalería del Teatro San Martín,
Buenos Aires, Argentina.

1991

Galería de Arte Contemporáneo,
México D.F. México.

Galería El Cadejo,
Antigua-Guatemala, Guatemala.

1992

Galería Sol del Río,
Guatemala, Guatemala.

"FOTOFEST",
International Month of Photography,
Houston, TX., USA

The Art Institute of Chicago,
IL., USA

Schneider-Bluhm-Loeb Gallery,
Chicago, IL., USA

Galleri Image Arhus,
Dinamarca

Simon Lowinsky Gallery,
Nueva York, NY,USA

V Bienal de Vigo,
España.

1993

Stephen Cohen Gallery,
Los Angeles, CA, USA

A.B. Gallerie,
Paris, Francia.

Jane Jackson Gallery,
Atlanta, GA, USA

Schneider-Bluhm-Loeb Gallery,
Chicago, IL, USA

"FOTOFEIS", Scottish International
Festival of Photography,
Escocia. G.B.

Scheinbaum and Russek,
Santa Fe, NM, USA

Musée de la Photographie,
Charleroi, Bélgica.

Exposiciones colectivas/ Group Shows

1988

"Tres Fotógrafos Contemporáneos de Guatemala",
Muestra itinerante en el Estado de Alabama, USA

"Angeología", Galería Imaginaria,
Antigua-Guatemala, Guatemala.

"Refigura" -Artes Visuales Contemporáneas
de Guatemala- Galería de Arte Contemporáneo,
San Antonio, TX., USA

1989

"Presencia Imaginaria", Museo de Arte Moderno,
Guatemala y Museo de Arte Moderno, México D.F.

"El Mito de la Imagen", Galería Imaginaria,
Antigua-Guatemala, Guatemala.

1990

"Cent ans de photographie au Guatemala",
Maison de l'Amérique Latine,
París, Francia.

1991

Fotografía de América Latina,
Museo Provincial de Huelva, España.

22e Rencontres Internationales de la Photographie,
Arles, Francia.

1992

Salón Latinoamericano del Desnudo, Alianza Francesa,
Lima, Perú.

1993

Salón Latinoamericano del Desnudo,
Bienal de San Pablo, Brasil.

Travelling Gallery, Escocia. G.B.

"El Canto de la Realidad, Fotografía Latinoamericana
1860-1990," La Casa de América, Madrid, España.

Obras en colecciones públicas/ Museum Collections

The Art Institute of Chicago, IL, USA

Centro Cultural de Arte Contemporáneo, México D.F., México

Centro de Estudios Fotográficos, Vigo, España

The Los Angeles County Museum of Art,
Los Angeles, CA, USA

Maison de l'Amérique Latine, París, Francia

The Museum of Fine Arts, Houston, TX, USA

The Museum of Art, New Orleans, LA, USA

The Minneapolis Institute of Arts, Minneapolis, MN, USA

Bibliografía/ Bibliography

Castro, Fernando.
 "Los iluminados".
 Art Nexus, Colombia, Enero-Marzo, 1993

Cazali, Rossina.
 Luis González Palma.
 Catálogo de la V Bienal de Vigo, 1992.

Coleman, A.D.
 "A New Lens, or Two, on the Mythologizing
 of Latin America".
 The New York Observer, Oct. 12, 1992.

Durante, Nilda.
 "Foto Instalación".
 Diario Clarín, Buenos Aires, 26 de Mayo, 1990.

Facio, Sara.
 "El sueño tiene los ojos abiertos".
 Catálogo de la exposición en la FotoGalería
 del Teatro San Martín, Buenos Aires, Mayo 1990.

Halpert, Peter H.
 "Luis Gonzalez Palma/ a Thoroughly Modern Artist
 with the Soul of a Baroque Painter".
 Arts & Antiques, Dec. 1992.

Hartup, Cheryl.
 "Visual Richness in the Art of Luis Gonzalez Palma".
 Catálogo de la exposición en The Museum of Contemporary
 Hispanic Art-MOCHA,
 N.Y., Julio-Agosto 1989.

Henry, Clare.
"Magic Touch from Guatemala".
The Glasgow Herald, June 4, 1993.

Hopkinson, Amanda.
"Baroque Photographer".
Catálogo de la exposición en The Smith Art Gallery and Museum,
"FotoFeis", Escocia, 1993 y en Foyer Gallery,
Royal Festival Hall, Londres, G.B. 1994.

Johnson, Patricia C.
"Past and Present, Far and Near".
Houston Chronicle, March 15, 1992.

Kartofel, Graciela.
"Fotografía de devociones".
Revista *Vogue-México*, Agosto 1991.

Morales Santos, Francisco.
"Nupcias de Soledad".
Catálogo "FotoFest", International Month of Photography,
Houston, TX, 1992.

Orive, María Cristina.
"The Force of Grief". Spot,
Houston Center for Photography, Summer 1992.

Poulsen, Tage.
Luis Gonzalez Palma. *Katalog,*
Quarterly Magazine for Photography,
Denmark, March 1993.

Tager, Alisa.
Luis González Palma,
Art News, USA, Feb. 1993.

Thall, Larry.
"Two Artists' Works Provide a Visual Counterpoint".
Chicago Tribune, April 24, 1992

Travis, David.
"The Persistence of Beauty, the Persistence of Pain"
Exposición en The Art Institute of Chicago, Abril-Julio, 1992

Swezey, Pablo.
"Un lugar sin reposo",
Catálogo de la exposición en Galería El Cadejo,
Antigua-Guatemala, 1991.

Previews of Exhibitions:
"Luis González Palma".
ArtScene, Vol.12/#5, January 1993.

Indice/Index

Catálogo general
LIBROS / BOOKS

"RETRATOS Y AUTORRETRATOS"
de Sara Facio y Alicia D'Amico
150 fotografías b/n
Textos de Asturias, Bioy Casares, Borges, Cabrera Infante, Carpentier, Cortázar, Fuentes, García Márquez, Girri, Mallea, Molinari, Mujica Láinez, Neruda, S. Ocampo, Onetti, Parra, Paz, Roa Bastos, Rulfo, Sábato, Vargas Llosa.
Co-edición con CRISIS, 1973
(Agotado/Out of print)

"HUMANARIO"
de Sara Facio y Alicia D'Amico
44 fotografías b/n
Texto de Julio Cortázar. Introducción de Fernando Pagés Larraya. 1976
(Agotado/Out of print)

"COMO TOMAR FOTOGRAFIAS"
de Sara Facio y Alicia D'Amico
Co-edición con Schapire Editor. 1976
(Agotado/Out of print)

"ACTOS DE FE EN GUATEMALA"
de Sara Facio
y María Cristina Orive
87 fotos color
Textos de Miguel Angel Asturias.
Prólogo de Manuel José Arce.
1ª edicion 1980
2ª Edición - Premio Cámara Argentina de Publicaciones, 1989

"FOTOGRAFIA ARGENTINA ACTUAL"
de Sara Facio
75 fotos b/n de
Aguirre / Comesaña / D'Amico / Goldstein / Goldberg / Gruben / Lennon / Loiácono / Merle / Pintor / Rámirez / D. Rivas / H. Rivas / Travnik.
1981

"SANDRA ELETA: PORTOBELO"
Introducción
de María Cristina Orive
Textos de Soberón Torchía y E. Simmons.
30 fotos b/n de S. Eleta
1ª edicion 1985. 2ª edición, 1991
Premios: T.de Nigris, Caracas, 1991
Cámara Argentina de Publicaciones, 1992

"MARTIN CHAMBI"
Selección y textos de Sara Facio.
1985
46 fotos b/n de M. Chambi
Premio Feria del Libro, Leipzig, Alemania, 1987
(Agotado/Out of print)

**"SARA FACIO -
ALICIA D'AMICO"**
Texto de María Elena Walsh.
93 fotos b/n, 1985
(Agotado/Out of print)

"ANNEMARIE HEINRICH"
Selección e introducción
de Sara Facio
62 fotos de A. Heinrich. 1987

"GRETE STERN"
Selección e introducción
de Sara Facio
48 fotos b/n de G. Stern. 1988

"PABLO NERUDA"
de Sara Facio
Textos de P. Neruda y S. Facio.
Introducción de Diana Bellessi
150 fotos de S. Facio y otros. 1988

**"OSCAR PINTOR,
FOTOGRAFIAS"**
Texto de Eduardo Gil.
Poema de Roberto Guareschi.
60 fotos b/n de O.Pintor. 1990

**"LA FOTOGALERIA
DEL TEATRO SAN MARTIN"**
de Sara Facio.
Antología con 97 obras b/n y color de
Alvarez Bravo/ M.Chambi/ A.Sander/
Witcomb/ C.García Rodero/ R.Gibson /
M.Cravo Neto / S.Salgado / J.L.Sieff /
L. González Palma / G.Stern /
H.Cóppola / A.Saderman / A.Heinrich /
S.Eleta / Juan Rulfo / F.Garduño /
L.Cohen / G.Suter / J.Casals /
J.Silva / W.Bischof / C.Staub /
P.Melecchi / J.J.Yas / J.D.Noriega /
M.C.Orive / J.Batho / M. Río Branco /
V.Rodríguez / A.Sessa / G.Gruben /
R.Sanguinetti / F.Bemporad /
C.Sarasa / Carne de Res / M.Siccardi /
C.Furman / C.Caldarella / J.M.Ezcurra /
J.Fisbein / T.La Penna / D.Auerbacher /
Gladys / E.Salomon / W.Firmo /
R.Cárcova / M.Ranea / E.Comesaña /
J.Aguirre / P.Agosti / C.Fraire /
A.Goldstein / M.López / D.Barraco /
J.Travnik / O.Pintor / D.Blok / H.List /
R.Navarro / E.E.Domenech /
L.C.Felizardo. 1990.

**"LA ANTIGUA GUATEMALA,
J.J.YAS-J.D.NORIEGA
(1880-1960)"**
Selección e introducción
de Maria Cristina Orive
Texto de Luis Luján Muñoz.
54 Fotografías de J.J.Yas y J.D.Noriega
(Cirma). 1990
Premio del Libro, 22 Rencontres
Internationales de la Photographie
Arles, Francia. 1991

"WITCOMB: Nuestro Ayer"
Introducción y selección
de Sara Facio
57 Fotografías: Colección Witcomb,
Archivo Gral. de la Nación. 1991
Gran Premio Cámara Argentina de
Publicaciones, 1992

"SARA FACIO: Retratos"
Fotografías y selección
de Sara Facio
Introducción
de María Elena Walsh
53 fotos b/n y color. 1992

**"MARCOS LOPEZ
Fotografías"**
Selección e introducción
de Sara Facio
41 fotos b/n de M. López. 1993

Catálogo tarjetas postales
POST-CARDS

Colección "Los Fotógrafos"/ "The Photographers"

ARGENTINA:
Jorge Aguirre, Sergio Barbieri, Carlos Bosch, Oscar Burriel, Eduardo Comesaña, Pablo Caldarella, Alicia D'Amico, Claudio de Pizzini, Facundo de Zuviría, Juan di Sandro, Sara Facio, Andy Goldstein, Annemarie Heinrich, Pepe Fernández, Feliciano Jeanmart, Eduardo Klenk, Adriana Lestido, Marcos López, Julie Méndez Ezcurra, Filiberto Mugnani, Fernando Paillet, Olkar Ramírez, Daniel Rivas, Humberto Rivas, Anatole Saderman, Alfredo Sánchez, Grete Stern, Juan Travnik, Franz Van Riel, Witcomb.

BRASIL:
Claudia Andujar, Odilón de Araujo, Sebastião Barbosa, Maureen Bisilliat, Mario Cravo Neto, Boris Kossoy, Madalena Schwartz, Sebastião Salgado, Evandro Texeira, Pedro Vásquez, Valerio Vieira.

COLOMBIA:
Ignacio Gómez Pulido.

CUBA:
Alberto Korda.

ECUADOR:
Hugo Cifuentes.

GUATEMALA:
Luis González Palma, María Cristina Orive, J.J.Yas-J.D.Noriega.

MEXICO:
Manuel Alvarez Bravo, Enrique Bostelman, Agustín Casasola, Flor Garduño, Graciela Iturbide, Nacho López, Pedro Meyer, Marianne Yampolsky.

PANAMA:
Sandra Eleta.

PERU:
Alicia Benavides, Martín Chambi.

URUGUAY:
Diana Blok.

VENEZUELA:
Ricardo Armas, Ricardo Gómez Pérez.

Colección "Las Hechiceras" / "The Witches"

"Eva Perón",
foto Annemarie Heinrich.

"Alfonsina Storni",
foto Archivo General de la Nación.

"Victoria Ocampo",
foto Schonfeld

"Colette",
foto André Kértesz.

"Coco Chanel",
foto Henri Cartier-Bresson.

"María Elena Walsh",
foto Sara Facio.

"Simone de Beauvoir",
foto Lochon-Gamma.

"Iris Scaccheri",
foto Sara Facio.

"Susana Rinaldi",
foto Sara Facio.

"Griselda Gambaro",
foto Sara Facio.

"Olga Orozco",
foto Sara Facio.

"Alejandra Pizarnik",
foto Sara Facio.

"María Luisa Bemberg",
foto Sara Facio

"Doris Lessing",
foto Sara Facio.

"Greta Garbo",
foto Carlos Lennon

"Marguerite Yourcenar",
foto Paola Agosti.

1973/1993
LA
LA AZOTEA
20 AÑOS

Se terminó de imprimir
en el mes de Setiembre de 1993,
en Gaglianone Establecimiento Gráfico S.A.,
Chilavert 1136/46, República Argentina - (1437) Buenos Aires.